KB019953

초등

바른글씨

예쁜글씨

초등
바른글씨
예쁜글씨

설은향(캘리향) 지음

아이에게 바르고 예쁜 글씨를
쓰는 습관을 만들어주세요

　글씨를 쓰다 보면 '세 살 버릇 여든까지 간다'라는 속담이 떠올라요. 글씨는 습관이라는 생각이 듭니다. 바르게 쓰는 습관을 어렸을 때부터 갖추지 못하면 갑자기 글씨를 잘 쓰기 어려워요. 반면 어렸을 때부터 바른 글자의 모양과 쓰는 방법을 익히고 외운다면 나중에 글씨를 쓰는 속도가 붙어도 바르고 예쁜 모양으로 잘 쓸 수 있게 될 것입니다. 꽤 많은 어른들이 스스로 '악필'이라고 생각하면서도 글씨체를 고치기 어려워합니다. 이미 익숙해져버린 습관 때문이죠. 어른이 되어서는 바르고 예쁘게 쓰는 데에 시간을 들이기도 쉽지 않습니다.

　요즘 아이들은 스마트폰을 사용하고, 컴퓨터를 사용하면서 어렸을 때부터 손글씨를 쓰는 일이 익숙하지 않다는 것을 알아요. 하지만 아직도 학교에서 수업을 들으며 필기를 할 때나 알림장, 일기, 독후감, 시험지의 답안을 적을 때 직접 손으로 글씨를 써야 하죠. 이때 또박또박 보기에 좋은 글씨를

쓴 아이와 무슨 말인지 알아보기 힘든 글씨를 쓴 아이가 같은 평가를 받을 수 있을까요? 글씨보다 중요한 것이 글에 담긴 생각이라고 하지만 눈에 보이는 예쁜 글씨에 읽는 사람의 마음이 더 끌리는 것은 어쩔 수 없는 일이에요. 깔끔하고 정갈한 느낌을 주는 글씨를 쓰는 것이 훨씬 좋겠지요?

아이에게 평생 가는 바르고 예쁜 글씨를 쓰는 습관을 만들어주세요. 부모님과 아이 모두가 힘들고 괴로울 정도로 노력할 필요는 없습니다. 하루에 단 10분만 연습해도 좋아요. 글씨를 바르고 예쁘게 교정하겠다고 서로 얼굴을 붉히며 싸우지 않아도 됩니다. 그저 10분만 글씨 쓰는 연습을 함께 해주세요. 10분만 연습해도 아이가 살아가면서 글씨로 인해 스트레스받을 일은 생기지 않을 것입니다.

글씨는 '나'를 보여주기도 합니다. 글씨도 연습하지 않으면 나중에 자신이 써놓은 글씨조차 못 알아볼 수 있을 거예요. 아이의 습관을 잡아주는 여정을 시작해보세요. 아이뿐 아니라 부모님도 그 출발선에서 함께해주시면 좋을 것 같습니다.

설은향(캘리향)

 목차

 글씨를 쓰기 전에 준비해요

2 바르고 예쁜 글씨의 기본을 다져요

3 한 글자, 한 글자 또박또박 써요

4 나만의 예쁜 손글씨를 써요

부모님 가이드

급하게 적어둔 메모를 못 알아본 적이 있나요? 글씨를 쓰는 직업을 가진 저도 제가 쓴 메모를 못 알아본 기억이 있습니다. 성인이 되어서 빠르게 써도 예쁜 글씨로 보이도록 많은 시간을 들여 연습했던 것 같아요. 지나고 보니 어릴 적 습관을 잘 들였으면 뒤늦게 글씨를 바르게 쓰는 연습을 하지 않아도 되었을 것 같다는 생각이 들었습니다.

성인이 되어서는 글씨체를 바꾸는 것이 정말 어려워요. 그래서 아이에게 좋은 습관을 만들어주는 것이 너무나도 중요합니다. 아이가 바른 글자 형태를 외울 수 있게, 균형을 잘 맞춰서 쓸 수 있게 곁에서 응원하고 인도해주세요. 지금은 서툴러도 바른 글자 형태가 손에 익으면 쓰는 속도가 빨라져도 바르고 예쁜 글씨를 쓸 수 있게 될 겁니다.

★ 아이가 처음부터 글씨를 잘 쓰기는 참 어렵습니다. 하지만 어릴 적 습관이 평생의 글씨를 만듭니다.

★ 처음 연필을 잡는 아이는 안 쓰던 근육을 쓰게 되는 거라 힘들어하기도 합니다. 근육 발달을 위해서라도 손가락과 손을 많이 써볼 수 있게 하루에 일정한 시간 연습하게 도와주세요.

★ 아이와 놀이 시간을 따로 가지듯 글씨 쓰는 시간도 꼭 필요합니다.

★ 단기간에 잘 쓰기를 바라기보다는 꾸준히 쓸 수 있게 옆에서 도와주세요. 하루에 단 10분도 좋아요. 일주일 1회 1시간의 투자보다는 매일 10분씩 연습하는 것을 추천합니다.

★ 아이가 책상에 바른 자세로 앉아서 글씨 쓰는 것을 힘들어한다고 해서 바닥에 엎드리거나 편한 자세로 쓰게 두지 마세요. 바른 자세로 글씨 쓰는 습관이 학교생활에서의 자세로 이어집니다.

★ 한글의 글꼴은 가로획, 세로획이 위주여서 가로획, 세로획이 쓰러지거나 기울어지지만 않아도 바른 글씨로 보여요. 글씨 쓰는 연습을 하기 전 5분 정도 아이와 선 긋기를 해주세요. 아이의 옆에 앉아 함께 선 긋기 연습을 하면 아이도 글씨 쓰는 시간을 즐겁다고 생각할 거예요.

★ 아이가 글씨를 쓰기 싫어하는 날은 선을 이용한 그림을 그리며 시간을 보내면 좋습니다. 한글의 자음과 모음은 직선, 대각선, 원의 연속이에요. 부모님과 번갈아가며 직선, 대각선, 원을 그리면서 그림을 완성해보세요. 아이가 무언가를 쓰는 행동을 지루해하지 않게 말이에요.

글씨를
쓰기 전에
준비해요

왜 또박또박 글씨를 써야 할까요?

부모님, 선생님, 주변의 어른들… 많은 사람들이 글씨를 반듯하고 예쁘게 쓰라고 말하죠. 그런데 왜 바르고 예쁘게 글씨를 써야 되는지 생각해봤나요? 글씨를 반듯하게 쓰는 것이 장점이 되어주기 때문이에요. 예를 들어 학교에서 받아쓰기 시험을 봤는데, 서로 너무 붙어 있는 글자 때문에 무슨 글씨인지 못 알아봐서 틀렸다고 하면 속이 상하겠죠. 한 글자, 한 글자 마음을 담아 쓴 편지를 전했는데 삐뚤빼뚤한 글씨를 잘못 읽어서 오해를 하면 답답할지도 몰라요.

해결책은 간단하답니다. 지금 단계에서는 3가지 규칙만 기억하면 돼요. 그러면 바르고 예쁘게 글씨를 쓸 수 있어요. 글씨를 바르고 예쁘게 쓰는 규칙을 알아보고 함께 고쳐봐요!

★ 글씨가 바르고 예뻐지는 규칙

바른 글씨는 모양이 가장 중요해요. 모양이 가지런해야 하죠. 글씨의 모양이 바르고 예뻐지는 규칙은 3가지예요. 오른쪽의 글씨를 보며 규칙을 자세히 알아보고, 어색한 부분이 어디인지 정확하게 파악해봅시다.

[바른 글씨 규칙]
① 가로획과 세로획을 반듯하게 긋기
② 획과 획, 글자와 글자 사이의 간격을 맞추기
③ 글자의 중심축을 맞춰서 쓰기

세로획이 반듯하지 않고 휘어져서 글자가 삐뚤어져 보여요.

직선과 곡선이 섞여 있어서 ㄹ의 모양이 예쁘지 않아요.

ㅅ이 너무 커서 '수'라는 글자 전체가 커졌어요.

세로획이 휘어져서 글자가 삐뚤어져 보여요.

세로 모음 ㅐ의 가로획과 세로획 간격이 벌어진 채로 가로획이 ㄱ에 붙어서 'ㄱ'인지 'ㅈ'인지 헷갈려요.

가로 모음 ㅠ의 세로획과 가로획 간격이 벌어진 채로 세로획이 ㄱ에 붙어서 '一'인지 'ㅠ'인지 헷갈려요.

'소'와 '불'의 글자 간격이 너무 딱 붙어서 '쇨'로 읽혀요.

글자의 중심축이 맞지 않고 위로 볼록 솟아서
들쑥날쑥해 보여요.

받침 ㅇ의 시작점과 끝점이 맞지 않아서
동그라미가 예쁘지 않아요.

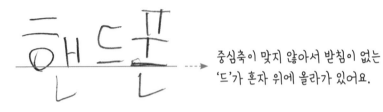

중심축이 맞지 않아서 받침이 없는
'드'가 혼자 위에 올라가 있어요.

글자의 중심축이 맞지 않고 위로 볼록 솟아서
들쑥날쑥해 보여요.

받침 ㄴ이 너무 기울어져서
'ㅅ'으로 보일 수 있어요.

 # 책상 앞에 바르게 앉아요

책상에 엎드려서 글씨를 써본 적이 있나요? 글씨는 언제 가장 많이 쓸까요? 수업을 들을 때죠. 학교에서 책상에 엎드려 글씨를 쓸 수 있나요? 안 되겠죠. 바른 자세로 또박또박 글씨를 써내려가는 습관이 있어야 학교에서 필기도 잘하고 수업도 훨씬 수월하게 따라갈 수 있을 겁니다. 그러려면 집에서부터 글씨를 쓸 때 허리를 세우고 연필을 바르게 잡아야 해요.

눕거나 엎드리면 공책을 몸 앞에 두기가 어려워서 글씨도 삐뚤어집니다. 또 아무리 잘 쓴 글씨여도 한쪽으로 기울거나 중심축에서 치우쳐서 글자가 출렁거리면 읽기 힘들고 예쁘지도 않아요. 바르지 않은 자세로 글씨를 오래 쓰다 보면 글씨를 쓸 때 손목과 손가락, 손이 아프기도 해요.

★ 바르게 앉은 자세

책상에 바짝 당겨서 앉는 것이 아니라 책상과 나의 몸 사이에 주먹 하나가 들어갈 정도의 공간을 두고 앉아요. 허리는 세워요. 부모님과 서로 책상과의 거리, 자세를 체크해주며 앉아보세요.

- ○ 허리를 세우고, 배꼽에 힘을 주고 앉아요.
- ○ 의자 등받이에 등과 엉덩이를 붙여요.
- ○ 책상과 몸 사이에 주먹이 들어갈 만큼 거리를 둬요.
- ○ 공책을 바르게 펼치고, 몸이 삐뚤어지지 않게 주의해요.

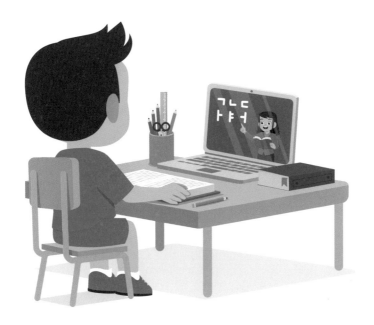

의자 등받이에 등과 엉덩이를 붙여요

몸과 공책이 삐뚤어지지 않게 앉아요

연필을 바르게 잡아요

글씨를 쓸 때 무엇으로 써야 좋을지 고민이 되죠? 얼마나 손에 힘을 줘야 하는지 잘 알 수 있는 도구, '연필'을 추천해요. 연필은 힘을 많이 주면 종이가 눌리면서 반짝반짝하게 표현되고, 너무 힘을 빼면 연하게 표현됩니다. 글씨를 보면 힘이 적당한지, 지나쳤는지, 부족한지 알기 쉬워요.

★ 기본 필기구는 연필!

손에 힘이 많이 들어가서 꾹꾹 눌러 쓰는 친구들은 연한 HB 연필을 써봐요. 힘이 약해서 글씨가 연하게 써지는 친구들은 진한 2B, 3B, 4B 연필을 써도 괜찮을 거예요. 자신의 손과 손가락 힘(필압)에 따라 잘 맞는 필기구를 골라요.

연필이 익숙하지 않은 친구들에게는 몸통이 두꺼운 연필이나 삼각형인 연필을 추천해요. '스테들러 점보 연필'처럼 몸통이 두껍고, 고무 코팅이 된 연필도 좋아요. 이런 연필은 쥐는 게 편하고 손이 덜 미끄러져요.

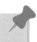

[필압이 뭘까요?]

필기구를 잡는 손에 들어가는 힘의 강약을 필압이라고 불러요. 손에 힘을 많이 주면 종이가 찢어질 수 있고, 힘을 적게 주면 글씨가 흐릿해서 안 보일 수도 있어서 필압을 조절해야 돼요.

누가 연필을 위로 살짝 당긴다고 상상했을 때 쉽게 놓치지 않을 정도의 힘을 주면 된답니다. 손에 힘이 너무 많이 들어가는 친구들도, 힘이 적게 들어가는 친구들도 걱정 말아요. 글씨 쓰기를 연습하면 점점 나아질 거예요!

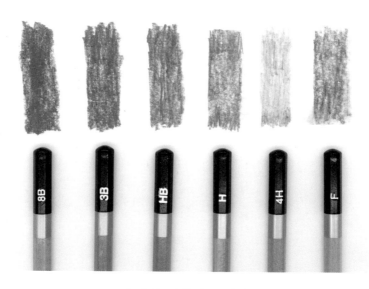

다양한 진하기의 연필

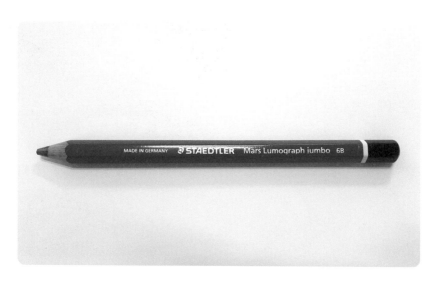

몸통이 두꺼운 스테들러 점보 연필

★ 바르게 연필 잡는 방법

가운뎃손가락으로 연필을 받치고, 엄지손가락과 집게손가락이 서로 닿도록 연필을 잡아요. 연필을 깎은 곳 바로 윗부분에 엄지손가락과 집게손가락의 끝이 오면 됩니다. 연필을 잡으면 자연스럽게 손목의 옆과 새끼손가락이 바닥에 닿아요. 연필을 너무 세우거나 바닥에 눕혀서 잡으면 글씨 쓰기가 불편해지니까 연필심이 종이와 45도 정도가 되도록 잡아요. 이때 연필의 몸통 부분은 하늘을 향하는 게 아니라 내 팔 쪽으로 살짝 기울어진답니다.

연필을 잘못 쥐면 글씨가 엉망이 되고 삐뚤빼뚤해져요. 오랫동안 편안하게 글씨를 잘 쓰려면 처음부터 연필을 바르게 잡는 습관을 들여야 해요.

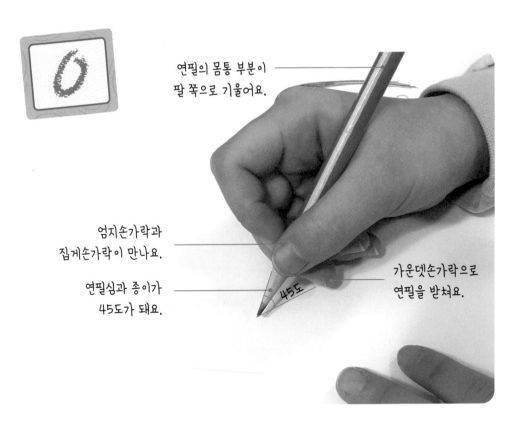

연필의 몸통 부분이
팔 쪽으로 기울어요.

엄지손가락과
집게손가락이 만나요.

연필심과 종이가
45도가 돼요.

45도

가운뎃손가락으로
연필을 받쳐요.

연필을 바르게 잡아요

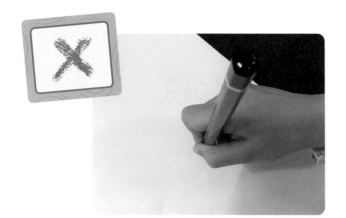

연필을 수직으로
세우면 안 돼요.

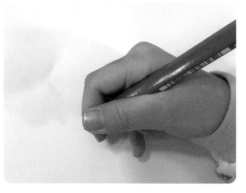

엄지손가락이 집게손가락
위에 오면 안 돼요.

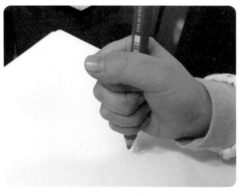

주먹을 쥐듯이
연필을 잡으면 안 돼요.

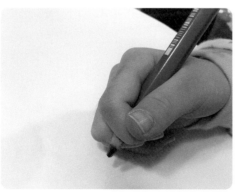

집게손가락과 가운뎃손가락
사이에 연필을 끼우면
안 돼요.

선 긋기로 손을 풀어요

한글의 자음과 모음은 가로, 세로, 대각선, 동그라미로 이루어져 있어요. 선을 따라 그리면서 손가락과 손목을 풀고, 획을 쓰는 연습을 해요! 매일 글씨를 쓰기 전, 빈 종이에 선 긋기를 한 줄씩 연습하면 좋아요. 선만 바르게 그어도 글씨는 정돈되고 예뻐 보이거든요.

★ 글씨의 기본, 바른 선 긋기

선을 그을 때 처음에는 손이나 손목이 아플 수 있어요. 조금씩 연습해나가면 손 근육이 발달되어 괜찮아진답니다. 조금 느리고 삐뚤빼뚤해도 괜찮아요. 익숙해지면 속도도 빨라지고 일정한 간격으로 선을 그을 수 있을 거예요. 회색 부분을 따라서 선 긋기를 전부 마쳤으면 빈 공책이나 종이에 연습을 더 해도 좋아요.

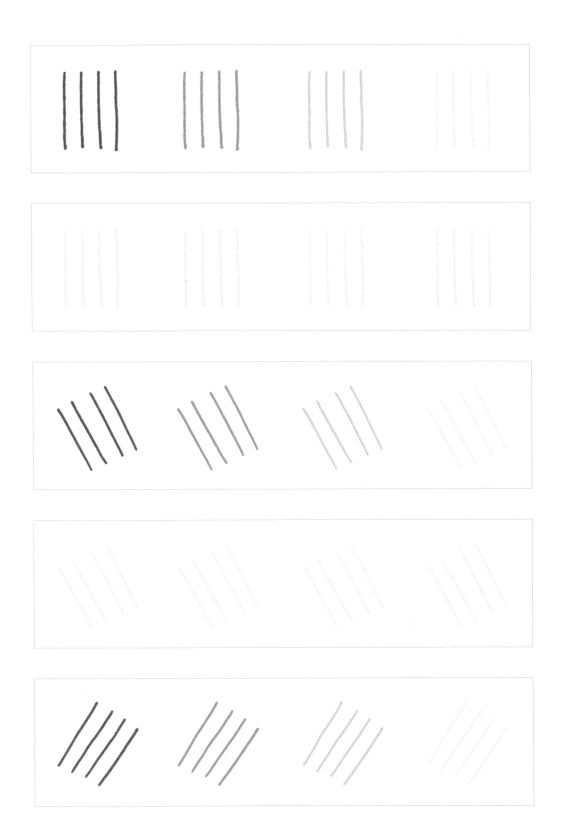

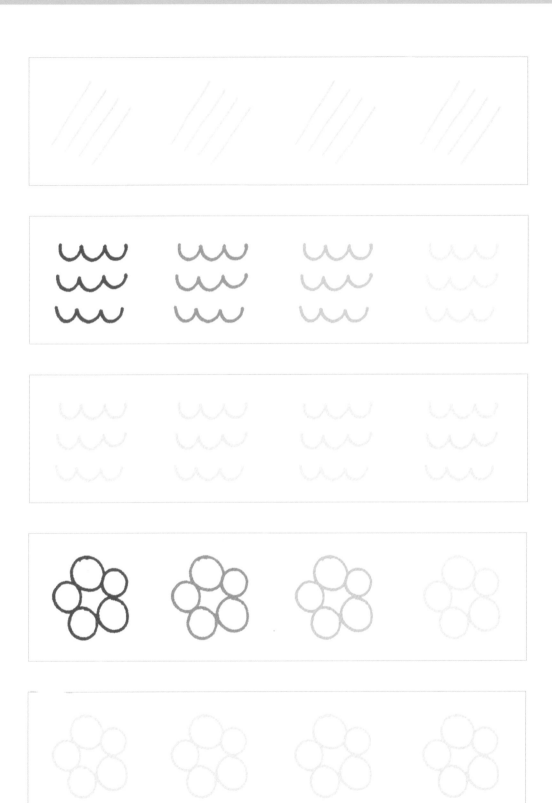

바르고 예쁜
글씨의 기본을
다져요

자음과 모음의 획순을 익혀요

한글의 기본 중의 기본! 자음과 모음 쓰기를 연습해요. 자음과 모음은 획순 (획을 쓰는 순서)이 잘 맞는지 확인하면서 써야 해요. 획순대로 써야 글씨를 또박또박, 빨리 쓸 수 있어요. 가끔 획순을 헷갈려서 마음대로 쓰는 경우가 있는데 습관이 되면 나중에 고치기 어렵습니다. 모든 자음과 모음의 획순을 외울 필요는 없어요. 획순에도 규칙이 있답 니다! 2가지 규칙만 알아두면 돼요.

[획순의 규칙]
① 왼쪽에서 오른쪽으로
② 위에서 아래로

★ 기본 자음을 써요

우리가 잘 알고 있는 자음 14개를 획순에 맞춰 써요. ㄱ부터 ㄴ, ㄷ, ㄹ, ㅁ, ㅂ, ㅅ, ㅇ, ㅈ, ㅊ, ㅋ, ㅌ, ㅍ, ㅎ까지! 획순을 연습해요.

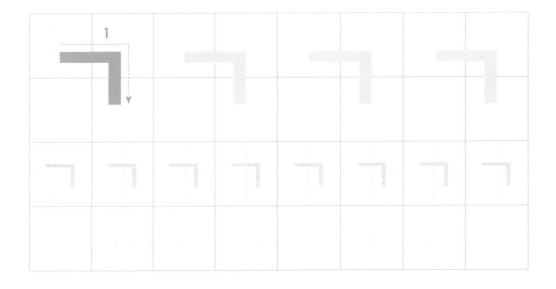

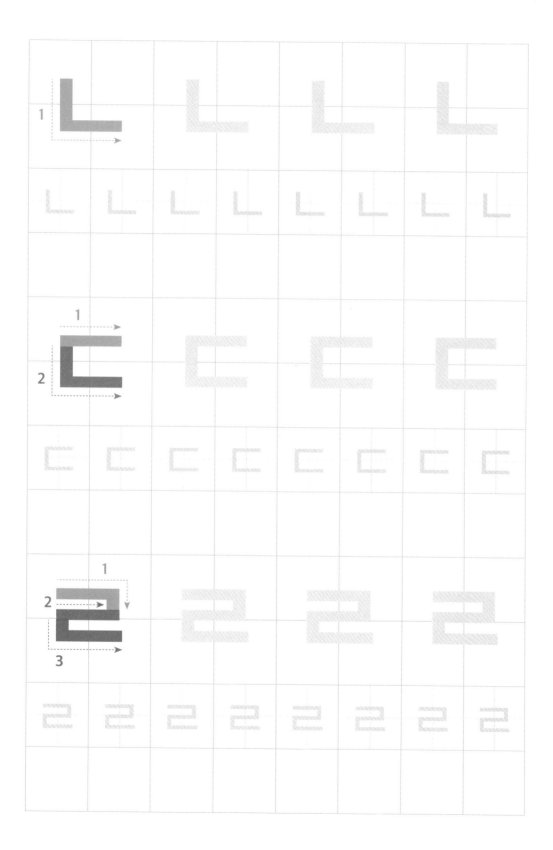

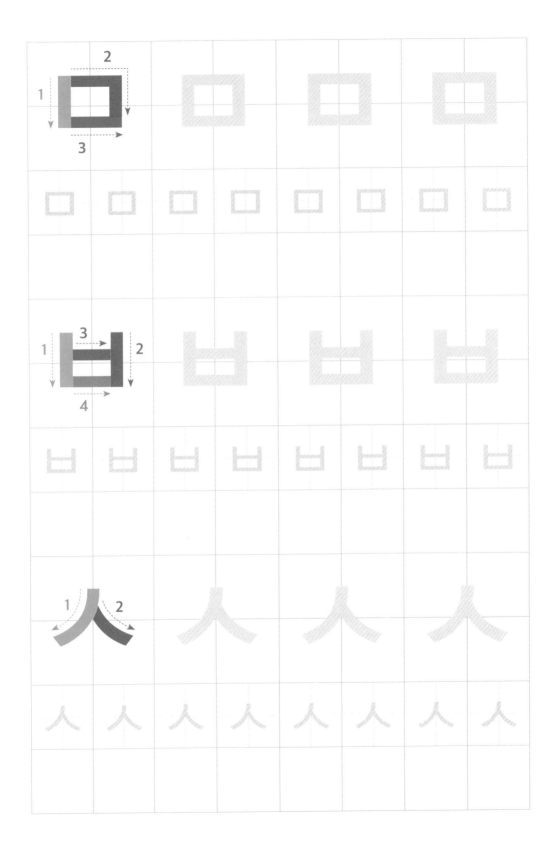

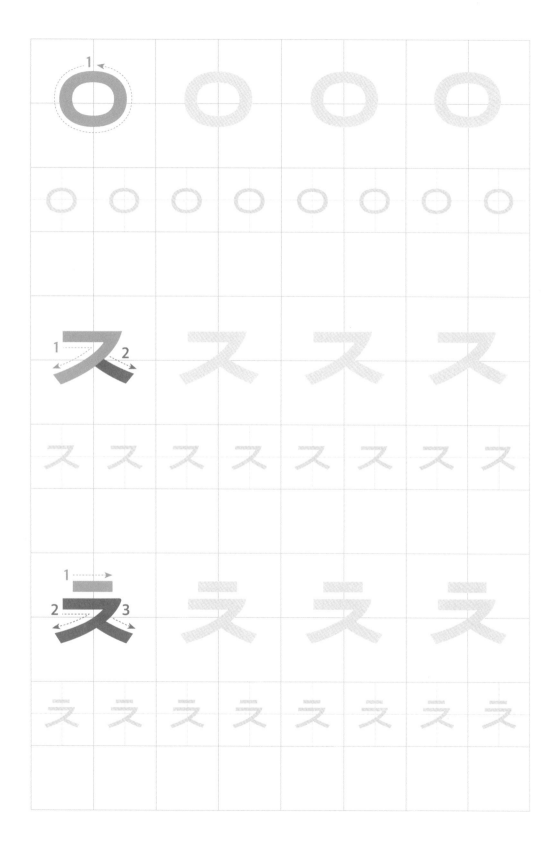

★ 기본 모음을 써요

자음과 짝꿍처럼 함께 다니는 기본 모음도 쓰기 연습을 해볼까요? 기본 모음은 ㅏ, ㅑ, ㅓ, ㅕ, ㅗ, ㅛ, ㅜ, ㅠ, ㅡ, ㅣ 10개예요.

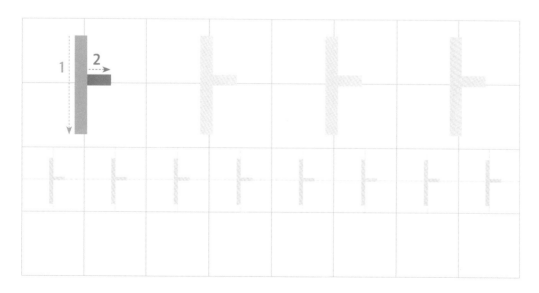

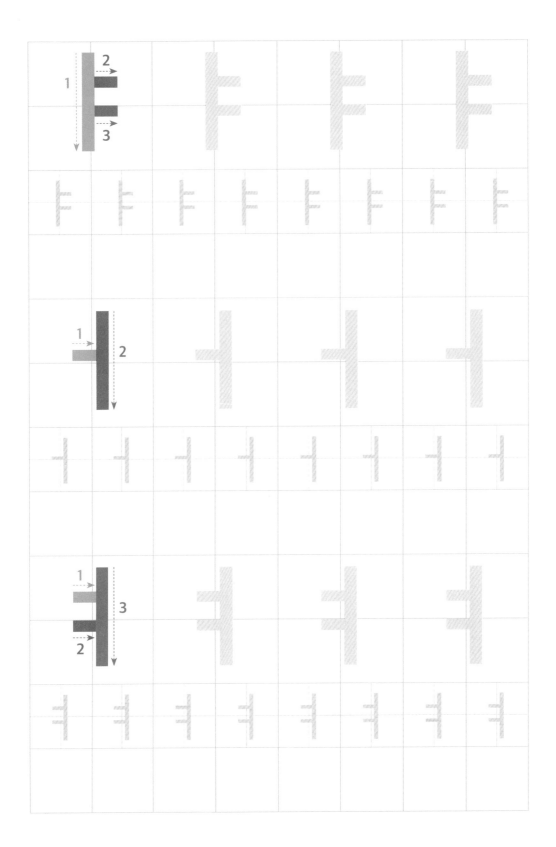

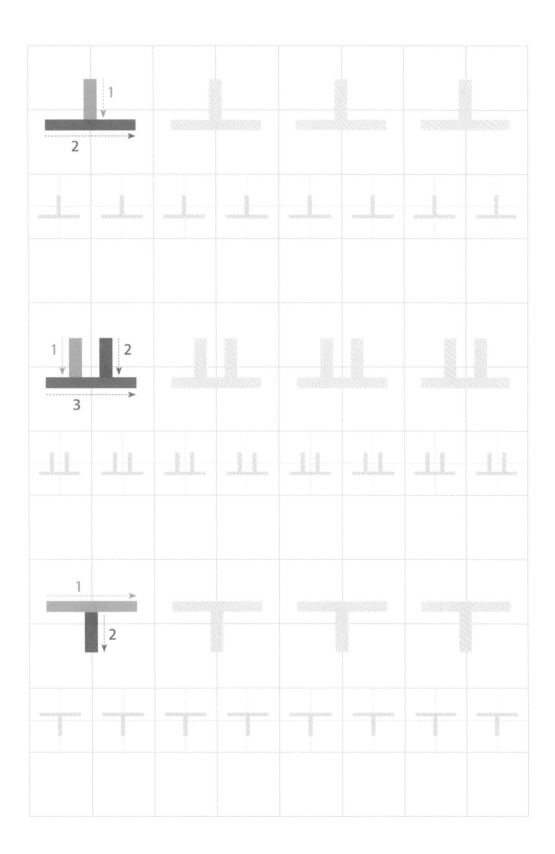

★ 쌍자음을 써요

똑같이 생긴 자음이 2개씩 붙은 쌍자음은 ㄲ, ㄸ, ㅃ, ㅆ, ㅉ 5개예요.
자음 1개를 쓸 때보다 작게 쓰고 자음 2개를 같은 크기로 써요.

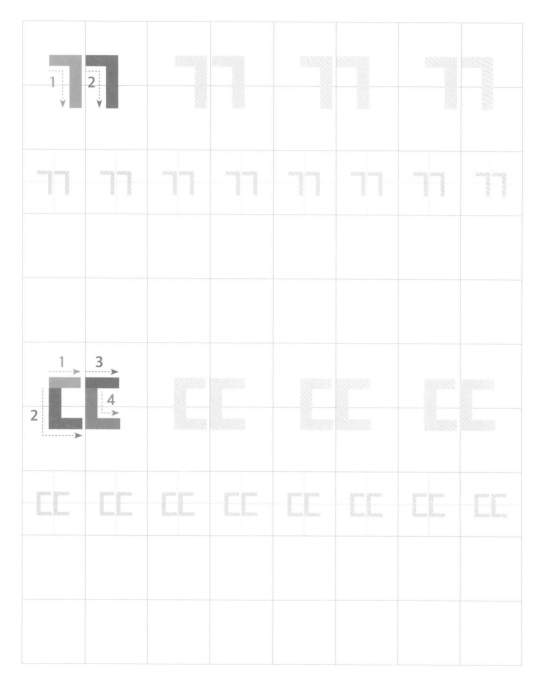

★ 이중 모음을 써요

모음과 모음이 합쳐진 이중 모음은 ㅐ, ㅒ, ㅔ, ㅖ, ㅘ, ㅙ, ㅚ, ㅝ, ㅞ, ㅟ, ㅢ로 전부 11
개예요. 이중 모음은 획이 많아서 조금 복잡할 수 있지만 천천히 연습해봐요.

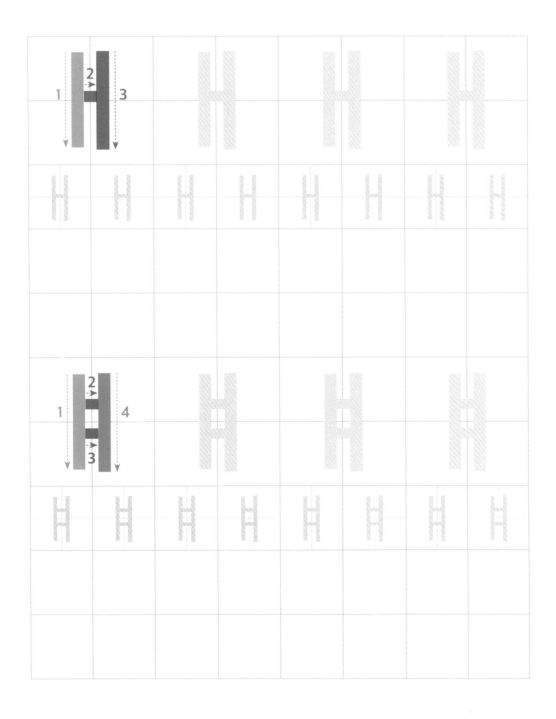

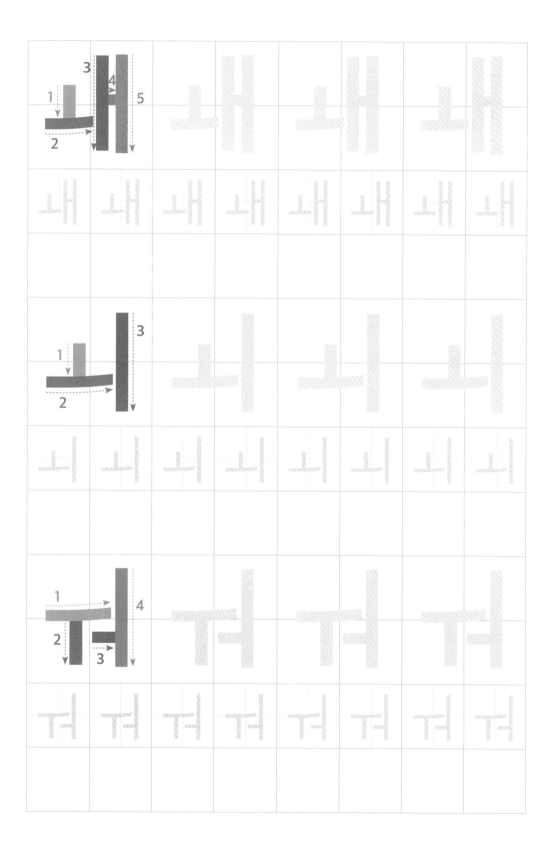

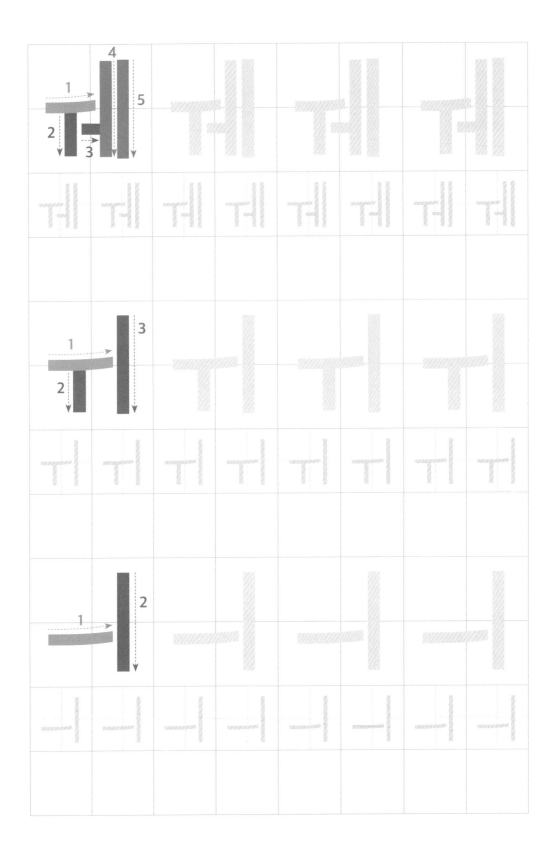

받침 없는 글자를 연습해요

자음과 모음을 합쳐서 만든 글자를 써봅시다. 획과 획이 서로 부딪히거나 겹치지 않도록 조심하고, 선을 반듯하게 그으며 써요.

★ 자음과 세로 모음이 만났어요

위아래로 길쭉한 세로 모음 ㅏ, ㅐ, ㅑ, ㅒ, ㅓ, ㅔ, ㅕ, ㅖ, ㅣ 는 자음보다 살짝 길게 써야 해요. 세로 모음이 자음의 길이와 똑같으면 글자가 뚱뚱해 보인답니다. 또 자음이 너무 크면 글자의 균형이 맞지 않으니 주의해요. ㅏ, ㅓ처럼 가로획이 있을 때는 가로획이 자음의 중간에 오도록 써야 합니다.

가	가	가	가	가	가	가	가
가	가	가	가	가	가	가	가
대	대	대	대	대	대	대	대
대	대	대	대	대	대	대	대

랴	랴	랴	랴	랴	랴	랴	랴
랴	랴	랴	랴	랴	랴	랴	랴
서	서	서	서	서	서	서	
서	서	서	서	서	서	서	서
에	에	에	에	에	에	에	
에	에	에	에	에	에	에	에
져	져	져	져	져	져	져	
져	져	져	져	져	져	져	져

폐	폐	폐	폐	폐	폐	폐	폐
	폐	폐	폐	폐	폐	폐	폐
히	히	히	히	히	히	히	히
	히	히	히	히	히	히	히

★ 자음과 가로 모음이 만났어요

왼쪽, 오른쪽으로 길쭉한 가로 모음 ㅗ, ㅛ, ㅜ, ㅠ, ㅡ도 자음보다 살짝 더 길게 그어야
합니다. 가로 모음은 왼쪽, 오른쪽의 길이가 비슷한 게 보기 좋아요. '구'와 같은 글자는
자음(ㄱ)의 세로획에 모음(ㅜ)의 가로획이 붙어야 균형이 맞아요.

노	노	노	노	노	노	노	노
	노	노	노	노	노	노	노

묘	묘	묘	묘	묘	묘	묘	묘
	묘	묘	묘	묘	묘	묘	묘

부	부	부	부	부	부	부
	부	부	부	부	부	부

큐	큐	큐	큐	큐	큐	큐	큐
	큐	큐	큐	큐	큐	큐	큐

트	트	트	트	트	트	트	트
	트	트	트	트	트	트	트

★ 자음과 가로&세로 모음이 만났어요

위아래로 길쭉한 세로 모음과 왼쪽, 오른쪽으로 길쭉한 가로 모음이 함께 나오면 어떻게 쓸까요? 자음을 먼저 쓴 다음 가로 모음은 자음보다 살짝만 길게 긋고, 맨 오른쪽에 오는 세로 모음은 자음과 가로 모음을 합친 길이보다 길게 그어야 해요.

과	과	과	과	과	과	과	과
과	과	과	과	과	과	과	과
돼	돼	돼	돼	돼	돼	돼	돼
돼	돼	돼	돼	돼	돼	돼	돼
쇠	쇠	쇠	쇠	쇠	쇠	쇠	쇠
쇠	쇠	쇠	쇠	쇠	쇠	쇠	쇠

줘	줘	줘	줘	줘	줘	줘	줘
줘	줘	줘	줘	줘	줘	줘	줘
췌	췌	췌	췌	췌	췌	췌	췌
췌	췌	췌	췌	췌	췌	췌	췌
튀	튀	튀	튀	튀	튀	튀	튀
튀	튀	튀	튀	튀	튀	튀	튀
희	희	희	희	희	희	희	희
희	희	희	희	희	희	희	희

받침 있는 글자를 연습해요

자, 이제 자음과 모음이 만난 글자에서 업그레이드된 '자음+모음+받침'이 만난 글자를 연습해요. 자음과 모음, 받침이 한 글자에 나타날 때 주의해야 할 점을 읽어보며 써요.

★ 자음과 세로 모음, 받침이 만났어요

자음과 세로 모음의 길이가 조금 짧아져요. 모음과 받침이 서로 겹치거나 연결된 것처럼 보이면 글씨가 예쁘지 않으니 조심해요.

갑	갑	갑	갑	갑	갑	갑	갑
	갑	갑	갑	갑	갑	갑	갑
냉	냉	냉	냉	냉	냉	냉	냉
	냉	냉	냉	냉	냉	냉	냉

뺨	뺨	뺨	뺨	뺨	뺨	뺨	뺨
뺨	뺨	뺨	뺨	뺨	뺨	뺨	뺨
럽	럽	럽	럽	럽	럽	럽	럽
럽	럽	럽	럽	럽	럽	럽	럽
엔	엔	엔	엔	엔	엔	엔	엔
엔	엔	엔	엔	엔	엔	엔	엔
졌	졌	졌	졌	졌	졌	졌	졌
졌	졌	졌	졌	졌	졌	졌	졌

틱 틱 틱 틱 틱 틱 틱 틱

틱 틱 틱 틱 틱 틱 틱 틱

★ 자음과 가로 모음, 받침이 만났어요

가장 먼저 쓰는 자음의 너비가 너무 길면 안 돼요. 첫 번째로 쓰는
자음의 길이에 맞춰 가로 모음과 받침도 넓적해질 수 있기 때문이
에요.

돌 돌 돌 돌 돌 돌 돌 돌

돌 돌 돌 돌 돌 돌 돌 돌

묭 묭 묭 묭 묭 묭 묭 묭

묭 묭 묭 묭 묭 묭 묭 묭

숨 숨 숨 숨 숨 숨 숨 숨

큡 큡 큡 큡 큡 큡 큡 큡

흩 흩 흩 흩 흩 흩 흩 흩

★ 겹받침이 있는 글자를 써요

자음 2개가 함께 받침 자리에 오면 겹받침이라고 불러요. 겹받침을 쓸
때는 자음의 크기를 똑같이 쓰거나 앞의 자음보다 뒤의 자음을 조금 더
크게 써야 글자가 안정적으로 보여요. 단, 받침의 자음과 자음이 너무
붙거나 겹쳐지지 않도록 쓰는 게 좋아요.

꺾	꺾	꺾	꺾	꺾	꺾	꺾	꺾
꺾	꺾	꺾	꺾	꺾	꺾	꺾	꺾
였	였	였	였	였	였	였	였
였	였	였	였	였	였	였	였
넋	넋	넋	넋	넋	넋	넋	넋
넋	넋	넋	넋	넋	넋	넋	넋
앉	앉	앉	앉	앉	앉	앉	앉
앉	앉	앉	앉	앉	앉	앉	앉

많	많	많	많	많	많	많	많
	많	많	많	많	많	많	많
없	없	없	없	없	없	없	없
	없	없	없	없	없	없	없
닭	닭	닭	닭	닭	닭	닭	닭
	닭	닭	닭	닭	닭	닭	닭
삶	삶	삶	삶	삶	삶	삶	삶
	삶	삶	삶	삶	삶	삶	삶

덟	덟	덟	덟	덟	덟	덟	덟
활	활	활	활	활	활	활	활
욇	욇	욇	욇	욇	욇	욇	욇
싫	싫	싫	싫	싫	싫	싫	싫

한 글자,
한 글자
또박또박 써요

단어를 써요

단어를 쓸 때는 글자 사이의 간격을 생각하면서 써야 해요. 너무 떨어지면 띄어쓰기를 한 것 같고, 너무 가까우면 무슨 글자인지 못 알아볼 수 있어요.

★ 두 글자 단어를 써요

받아쓰기를 할 때 틀리기 쉬운 두 글자 단어들을 써볼까요?

가	지	가	지	가	지	가	지

ㅏ와 ㅈ의 간격이 너무 붙으면 '기치'로 보일 수 있으니 주의해요.

금	세	금	세	금	세	금	세

금세(O) 금새(X)

며	칠	며	칠	며	칠	며	칠

며칠(O) 몇일(X)

싫	증	싫	증	싫	증	싫	증

싫증(O) 실증(X)

역	할	역	할	역	할	역	할

역할(O) 역활(X)

찌 개

찌개(O) 찌게(X)

폭 발

폭발(O) 폭팔(X)

횟 수

횟수(O) 회수(X)

★ 세 글자 단어를 써요

맞춤법이 어렵고 헷갈리는 세 글자 단어들을
익히면서 글씨 쓰기도 연습해요.

깍	두	기	깍	두	기

깍두기(O) 깎두기(X)

깨	끗	이	깨	끗	이

깨끗이(O) 깨끗히(X)

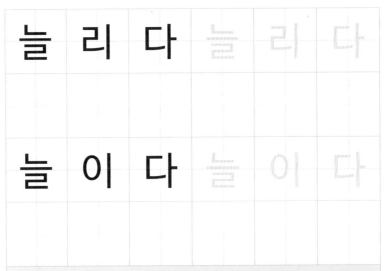

늘 리 다

늘 이 다

'늘리다'는 크기, 시간, 힘, 분량 등을 크게 만든다는 뜻이고,
'늘이다'는 길이, 선 등을 길게 만든다는 뜻이에요.

어 떻 게

어 떡 해

'어떻게'는 '어떠하다'라는 상태를 설명하는 말이고,
'어떡해'는 '어떻게 해'가 줄어서 문장 끝에 오는 말이에요.

맞 히 다

맞 추 다

'맞히다'는 정답이 맞았을 때나 과녁에 무언가를 던져서 닿게 했을 때 쓰고, '맞추다'는 서로를 비교해보거나 줄이나 자리, 차례를 바르게 만들 때 써요.

설 거 지

설거지(O) 설겆이(X)

일 부 러　일 부 러

일부러(O)　일부로(X)

틀 리 다　틀 리 다

다 르 다　다 르 다

'틀리다'는 계산이나 어떤 사실이 잘못되었다는 의미고,
'다르다'는 서로 비교했을 때 똑같지 않다는 의미예요.

의미는 다른데 발음이 비슷해서 헷갈리거나 맞춤법대로 쓰기 어려운 네 글자 단어들을 써요.

| 가 | 르 | 치 | 다 | 가 | 르 | 치 | 다 |

| 가 | 리 | 키 | 다 | 가 | 리 | 키 | 다 |

'가르치다'는 지식이나 무언가를 알려준다는 의미가 담긴 단어고,
'가리키다'는 손가락 등으로 방향이나 대상을 콕 집는 행동을
설명하는 단어예요.

| 넓 | 적 | 하 | 다 | 넓 | 적 | 하 | 다 |

넓적하다(O) 넙적하다(X)

어 이 없 다　어 이 없 다

어이없다(O) 어의없다(X)

오 랫 동 안　오 랫 동 안

오랫동안(O) 오랜동안(X)

치 고 받 고　치 고 받 고

치고받고(O) 치고박고(X)

텔 레 비 전 텔 레 비 전

텔레비전(O) 텔레비젼(X)

헷 갈 리 다 헷 갈 리 다

헷갈리다(O) 햇갈리다(X)

희 한 하 다 희 한 하 다

희한하다(O) 희안하다(X)

★ 자유롭게 단어 쓰기를 연습해요

평소에 자주 사용하는 단어들을 써볼까요? 학교생활이 생각나는 단어나 봄, 여름, 가을, 겨울 사계절이 담긴 단어도 있고, 알록달록한 색깔이 떠오르는 단어들도 있어요!

귀뚜라미							
귀	뚜	라	미	귀	뚜	라	미

꽃샘추위							
꽃	샘	추	위	꽃	샘	추	위

끓는점

끓는 점 끓는 점

낙엽

낙 엽 낙 엽 낙 엽 낙 엽

넘실넘실

넘 실 넘 실 넘 실 넘 실

높다

높다 높다 높다 높다

달팽이

달팽이 달팽이

듬뿍

듬뿍 듬뿍 듬뿍 듬뿍

띄어쓰기

띄	어	쓰	기	띄	어	쓰	기

레몬

레	몬	레	몬	레	몬	레	몬

롤러코스터

롤	러	코	스	터

맡기다

맡 기 다 맡 기 다

무지개

무 지 개 무 지 개

반짝반짝

반 짝 반 짝 반 짝 반 짝

빗방울

빗	방	울	빗	방	울

빨간색

빨	간	색	빨	간	색

선생님

선	생	님	선	생	님

썰매

썰	매	썰	매	썰	매	썰	매

세계

세	계	세	계	세	계	세	계

알림장

알	림	장	알	림	장

운동회

운 동 회 운 동 회

월요일

월 요 일 월 요 일

주황색

주 황 색 주 황 색

쎄쎄하다

쩨 쩨 하 다 쩨 쩨 하 다

참외

참 외 참 외 참 외 참 외

철쭉

철 쭉 철 쭉 철 쭉 철 쭉

초등학교

초 등 학 교 초 등 학 교

튜브

튜 브 튜 브 튜 브 튜 브

툇마루

툇 마 루 툇 마 루

파릇파릇

파	릇	파	릇	파	릇	파	릇

풋말

풋	말	풋	말	풋	말	풋	말

카네이션

카	네	이	션	카	네	이	션

콜록콜록

콜	록	콜	록	콜	록	콜	록

크리스마스

크	리	스	마	스

하얗다

하	얗	다	하	얗	다

한가위

한 가 위 한 가 위

횃불

횃 불 횃 불 횃 불 횃 불

휭하다

휭 하 다 휭 하 다

★ 숫자를 써요

학교에서 수업을 들을 때도 일상생활을 할 때도 빠지지 않는 숫자! 함께 써볼까요?
0부터 9까지만 쓸 줄 알면 숫자를 읽는 것도, 세는 것도 쉬워질 거예요.

0

0	0	0	0	0	0	0	0

1

1	1	1	1	1	1	1	1

2

2 2 2 2 2 2 2 2

3

3 3 3 3 3 3 3 3

4

4 4 4 4 4 4 4 4

5

5 5 5 5 5 5 5 5

★ 영어 알파벳을 써요

영어 알파벳에는 대문자와 소문자가 있어요. 한글과 비슷하게 생긴 알파벳도 가끔 있지만 자세히 살펴보면 모양이나 획순이 달라요. 어떻게 생겼는지 관찰하며 써봅시다.

................ 대문자

G G G G G G G G G

H H H H H H H H H

I I I I I I I I I

J J J J J J J J J

90

O

O O O O O O O O

P

P P P P P P P P

Q

Q Q Q Q Q Q Q Q

R

R R R R R R R R

소문자

a

b

c

d

d d d d d d d d

e

e e e e e e e e

f

f f f f f f f f

g

g g g g g g g g

h

h h h h h h h h

i

i i i i i i i i

j

j j j j j j j j

k

k k k k k k k k

t

t t t t t t t t

u

u u u u u u u u

v

v v v v v v v v

w

w w w w w w w w

x

x x x x x x x x

y

y y y y y y y y

z

z z z z z z z z

문장을 써요 1

이제부터는 십자 칸에 문장을 쓸 거예요. 글자의 균형을 생각하며 십자 칸 중심 부분에 한 글자, 한 글자 정확하게 쓰는 연습을 해야 나중에 글씨 쓰는 속도가 빨라져도 문장 전체의 모양이 삐뚤빼뚤해지거나 한쪽으로 틀어지지 않아요. 옆에 있는 글자와 너무 딱 달라붙지 않도록 주의해서 문장을 써봐요.

★ **국어 교과서 속 작품의 문장을 써요**

이태준의 동화 〈슬퍼하는 나무〉

새	∨	한	∨	마	리	가	∨	나
새	∨	한	∨	마	리	가	∨	나

무	에	∨	둥	지	를	∨	틀	고
무	에	∨	둥	지	를	∨	틀	고

고 운∨알 을∨소 복 하

게∨낳 아∨놓 았 습 니

다 . (중략) 며 칠 이∨지

나∨와∨보 니∨새 는∨

한 ∨ 마 리 도 ∨ 없 고 ,

둥 지 만 ∨ 달 린 ∨ 나 무

가 ∨ 바 람 에 ∨ 울 고 ∨

있 었 습 니 다 .

둥 둥 V 엄 마 V 오 리 V

둥 둥 V 엄 마 V 오 리 V

못 물 V 위 에 V 둥 둥 V

못 물 V 위 에 V 둥 둥 V

동 동 V 아 기 V 오 리 V

동 동 V 아 기 V 오 리 V

엄 마 V 따 라 V 동 동

엄 마 V 따 라 V 동 동

지 난 밤 에 ∨ 눈 이 ∨ 소

복 이 ∨ 왔 네 .

지 붕 이 랑 ∨

길 이 랑 ∨ 밭 이 랑 ∨

추워한다고 ∨

덮어 ∨ 주는 ∨ 이불인

가 ∨ 봐 .

그러기에 ∨

추 운 ∨ 겨 울 에 만 ∨ 내

리 지 .

문장을 써요 2

이제 십자 칸 대신 네모 칸 안에 중심을 잘 잡으며 글자를 써봐요. 가로선과 세로선이 있다고 상상하며 쓰면 글자가 한쪽으로 쏠리거나 삐뚤어지지 않을 거예요.

★ 지혜가 담긴 고사성어를 써요

본격적으로 네모 칸에 문장을 쓰기 전, 짧은 고사성어 쓰기로 손을 풀어볼까요? 다양한 상황에서 쓰이는 고사성어와 그 뜻을 익히며 연습해봐요.

| 개과천선 | 改過遷善 지나간 잘못을 고치고 착한 사람이 된다는 뜻이에요. |

개	과	천	선	개	과	천	선

과유불급

過猶不及 때로 너무 지나친 것은 모자란 것보다 못하다는 의미예요.

과	유	불	급	과	유	불	급

노심초사

勞心焦思 마음속으로 애쓰며 걱정하느라 불안한 상태를 뜻해요.

노	심	초	사	노	심	초	사

동문서답

東問西答 동쪽을 물어보는데 서쪽으로 대답한다는 뜻이에요. 상황에 맞지 않는 엉뚱한 대답이나 행동을 가리켜요.

동	문	서	답	동	문	서	답

막상막하

莫上莫下 어느 것이 위고, 어느 것이 아래인지 구분할 수 없을 만큼 실력이 비슷비슷하다는 뜻이에요.

막	상	막	하	막	상	막	하

박장대소

拍掌大笑 손바닥으로 박수를 치며 크게 웃는 모습을 표현하는 말이에요.

박	장	대	소	박	장	대	소

소탐대실

小貪大失 작은 것을 탐내고 욕심부리다가 큰 것을 잃는다는 의미가 담겼어요.

소	탐	대	실	소	탐	대	실

유비무환 有備無患 준비를 미리 해두면 우환(걱정이나 근심, 병, 나쁜 일)이 찾아와도 문제될 것이 없다는 의미예요.

유	비	무	환	유	비	무	환

일취월장 日就月將 날마다 달마다 성장하고 발전하며 나아진다는 뜻이에요.

일	취	월	장	일	취	월	장

작심삼일

作心三日 마음을 먹은 일이 삼일(3일)도 못 가고 흐지부지되는 상황을 가리켜요.

작	심	삼	일	작	심	삼	일

좌충우돌

左衝右突 왼쪽으로 오른쪽으로(이리저리) 부딪히는 어지러운 상황 또는 아무에게나 함부로 대하는 사람의 모습을 뜻해요.

좌	충	우	돌	좌	충	우	돌

칠전팔기

七顚八起　일곱 번 넘어져도 여덟 번째 일어난다는 의미로, 실패에 굴하지 않는 강한 정신력이나 도전 정신을 뜻해요.

칠	전	팔	기	칠	전	팔	기

풍전등화

風前燈火　바람 앞의 등불이 꺼질 듯 말 듯하는 것처럼 위태로운 상황을 비유적으로 표현할 때 쓰는 말이에요.

풍	전	등	화	풍	전	등	화

★ 재미있는 속담을 써요

다양한 모양의 글자로 이루어진 속담을 쓰면서 그 안에 담긴 뜻도 알아봐요. 뜻을 알면 속담이 더욱 재미있게 느껴질 거 예요.

꿩 먹고 알 먹기

꿩을 잡고 꿩이 가진 알도 차지해요! 한 가지 일을 해서 두 가지 이상의 이익을 얻는다는 뜻이에요.

꿩	V	먹	고	V	알	V	먹	기	.
꿩	V	먹	고	V	알	V	먹	기	.

낫 놓고 기역자도 모른다

기역자 모양을 닮은 낫을 봐도 기역자를 모를 정도로 아는 것이 없고 무식하다는 의미예요.

낫	∨	놓	고	∨	기	역	자	도
낫	∨	놓	고	∨	기	역	자	도

모	른	다	.					
모	른	다	.					

닭 쫓던 개 지붕 쳐다본다

닭이 지붕으로 도망가면 잡을 수 없죠? 노력해온 일이 실패해 어떻게 할 수 없는 상황을 가리켜요.

닭	V	쫓	던	V	개	V	지	붕	V
닭	V	쫓	던	V	개	V	지	붕	V

쳐	다	본	다	.					
쳐	다	본	다	.					

말 한마디로 천 냥 빚을 갚는다

말만 잘 해도 어려운 일을 해결할 수 있다는 뜻이에요. 말을 조심스럽고 예의 바르게 해야겠죠?

말	V	한	마	디	로	V	천	V
말	V	한	마	디	로	V	천	V

냥	V	빛	을	V	갚	는	다	.
냥	V	빛	을	V	갚	는	다	.

서당 개 삼 년이면 풍월을 읊는다

서당에서 글 읽는 소리를 매일 들으면 개도 소리 내어 글을 읽는다는 뜻으로,
어떤 분야에 오래 있으면 자연스럽게 지식과 경험을 쌓을 수 있다는 의미예요.

서	당	∨	개	∨	삼	∨	년	이	면
서	당	∨	개	∨	삼	∨	년	이	면

풍	월	을	∨	읊	는	다	.		
풍	월	을	∨	읊	는	다	.		

지렁이도 밟으면 꿈틀한다

약해 보이거나 성격이 좋은 사람도 너무 괴롭히면 참지 않고 화를 낸다는 의미가 담겼어요.

지	렁	이	도	V	밟	으	면	V
지	렁	이	도	V	밟	으	면	V

꿈	틀	한	다	.				
꿈	틀	한	다	.				

★ 자주 사용되는 관용구를 써요

평소에 많이 들어봤지만 어떤 상황에서 쓰이는 말인지 헷갈린 적이 있었나요? 관용구를 따라 쓰면서 어휘력을 늘리고 정확한 뜻을 알아봐요.

> 귀가 번쩍 뜨이다

귀	가	V	번	쩍	V	뜨	이	다	.
귀	가	V	번	쩍	V	뜨	이	다	.

관용구에 담긴 뜻!

어떤 이야기에 깜짝 놀라거나 반가운 소식에
마음이 끌리는 상황을 설명한 말이에요.

머리에 서리가 앉았다

머	리	에	∨	서	리	가	∨	앉
머	리	에	∨	서	리	가	∨	앉

았	다	.						
았	다	.						

관용구에 담긴 뜻!

풀잎이나 땅에 내린 서리는 흰색이죠. 서리처럼 흰 머리카락이 생길 만큼 나이가 들었다는 뜻이에요.

얼굴이 두껍다

얼	굴	이	∨	두	껍	다	.
얼	굴	이	∨	두	껍	다	.

관용구에 담긴 뜻!

얼굴 가죽이 두꺼워서 부끄러움이나 염치, 창피함 등의 감정이 얼굴에 드러나지 않는 것이냐는 비유적 표현이에요.

자취를 감추다

자	취	를	V	감	추	다	.
자	취	를	V	감	추	다	.

관용구에 담긴 뜻!

자취는 '자리'라는 뜻이에요. 아무도 모르게 숨거나 어떤 물건, 현상이 감쪽같이 사라졌을 때 쓰는 말이에요.

첫걸음마를 떼다

첫 걸 음 마 를 ∨ 떼 다 .

첫 걸 음 마 를 ∨ 떼 다 .

관용구에 담긴 뜻!

'첫걸음마'는 처음으로 내딛는 걸음을 가리켜
요. 어떤 일을 이제 막 시작한 상황에서 쓰는
말이에요.

126

코가 납작해지다

코	가	V	납	작	해	지	다	.
코	가	V	납	작	해	지	다	.

관용구에 담긴 뜻!

코는 '자존심'과 관련 있는 신체 부위입니다.
창피를 당하거나 기가 죽어서 자존심도 납작
해졌다는 의미의 관용구예요.

긴 문장을 써요

그동안 글씨를 또박또박 쓰는 데에 익숙해졌나요? 지금부터는 글자 간격과 중심축을 혼자서도 잘 맞출 수 있도록 줄에 쓰는 연습을 해볼게요. 글자의 간격이 서로 너무 가까워지지 않게 주의해요.

★ **창작동화를 함께 써요**

글자를 또박또박, 줄에서 벗어나지 않게 써봅시다.

이태준의 창작동화 〈엄마 마중〉

추워서 코가 새빨간 아가가 아장아장

추워서 코가 새빨간 아가가 아장아장

전차 정류장으로 걸어 나왔다. 그리고

전차 정류장으로 걸어 나왔다. 그리고

128

'낑' 하고 안전지대로 올라섰다. 이내

'낑' 하고 안전지대로 올라섰다. 이내

전차가 왔다. 아가는 갸웃하고 차장더

전차가 왔다. 아가는 갸웃하고 차장더

러 물었다.

러 물었다.

"우리 엄마 안 오?"

"우리 엄마 안 오?"

"너희 엄마를 내가 아니?"

"너희 엄마를 내가 아니?"

하고 차장은 '땡땡' 하면서 지나갔다.

또 전차가 왔다. 아가는 또 갸웃하고

차장더러 물었다.

"우리 엄마 안 오?"

"너희 엄마를 내가 아니?"

하고 이 차장도 '땡땡' 하면서 지나갔

다. 그다음 전차가 또 왔다. 아가는 또

갸웃하고 차장더러 물었다.

"우리 엄마 안 오?"

"오! 엄마를 기다리는 아가구나."

하고 이번 차장은 내려와서,

하고 이번 차장은 내려와서,

"다칠라. 너희 엄마 오시도록 한군데

"다칠라. 너희 엄마 오시도록 한군데

만 가만히 섰어라, 응?"

만 가만히 섰어라, 응?"

하고 갔습니다.

하고 갔습니다.

아가는 바람이 불어도 꼼짝 안 하고,

아가는 바람이 불어도 꼼짝 안 하고,

전차가 와도 다시는 묻지도 않고, 코

전차가 와도 다시는 묻지도 않고, 코

만 새빨개서 가만히 서 있다.

만 새빨개서 가만히 서 있다.

★ 전래동화를 함께 써요

글씨가 위아래로 출렁거리지 않게 써볼까요?

전래동화 〈흥부와 놀부〉

다시 봄이 되자 다리를 다쳤던 제비가

다시 봄이 되자 다리를 다쳤던 제비가

박씨를 물고 흥부네 집을 찾아왔어요.

박씨를 물고 흥부네 집을 찾아왔어요.

흥부가 박씨를 심었더니 어느새 박이

흥부가 박씨를 심었더니 어느새 박이

주렁주렁 열렸습니다. 배고팠던 흥부

주렁주렁 열렸습니다. 배고팠던 흥부

네 가족은 박 속을 끓여 먹기 위해 박을

잘랐어요.

"슬근슬근 톱질하세, 슬근슬근 톱질

하세."

박이 반으로 갈라지자, 안에서 쌀과

금은보화가 산더미처럼 쏟아졌어요!

금은보화가 산더미처럼 쏟아졌어요!

제비가 물어다 준 박씨 덕분에 흥부네

제비가 물어다 준 박씨 덕분에 흥부네

가족은 부자가 되었답니다.

가족은 부자가 되었답니다.

엄마는 옆 마을에서 팔다가 남은 떡을

머리에 이고, 하루 종일 기다리고 있을

오누이를 떠올리며 부지런히 걸었어

요. 고개를 하나 넘자 갑자기 호랑이

가 나타났어요.

"어흥! 떡 하나 주면 안 잡아먹지!"

엄마는 떡 한 개를 주고 바삐 고개를

넘었어요. 그런데 호랑이가 또 나타나

떡을 달라고 소리쳤어요. 엄마는 다시

떡을 꺼내주고 도망쳐서 고개를 넘었

어요. 그런데 호랑이는 계속 따라오면서

떡을 달라고 했답니다. 결국 떡을 전

부 빼앗아 먹은 호랑이는 엄마를 꿀꺽

삼켰어요.

엄마 옷을 입고 변장한 호랑이가 오누

이가 있는 집으로 찾아가 문을 두드렸

어요.

"얘들아, 엄마 왔다. 얼른 문을 활짝

열어보렴."

그러나 똑똑한 오누이는 속지 않았답

니다. 엄마가 아니고 호랑이라는 것을

눈치 챈 오누이는 뒷문을 열고 재빨리

도망쳤어요.

"나무 위로 올라가자. 호랑이가 쫓아

오지 못할 거야!"

하지만 호랑이는 도끼로 오누이가 있

는 나무를 찍어서 발판을 만들며 올라

왔어요. 오누이는 두 손을 모으고 하

늘에 기도를 했어요.

"저희를 살려주세요. 새 동아줄을 내

려주세요!"

그러자 신기하게도 하늘에서 동아줄

이 스르르 내려왔어요. 오누이는 동아

줄을 꽉 잡고 올라갔답니다.

그 모습을 본 호랑이도 하늘에 기도를

했어요. 하늘에서 동아줄이 내려왔죠.

호랑이는 동아줄을 잡고 오누이를 쫓

아 올라갔어요. 그런데 갑자기 호랑이

가 쿵 하고 땅에 떨어졌어요. 호랑이

가 잡은 동아줄은 썩은 동아줄이었던

거예요. 호랑이는 수수밭에 떨어져 죽

었습니다. 수숫대는 호랑이의 피로 빨

갛게 물들었어요.

하늘로 올라간 오누이는 어떻게 되었

을까요? 오빠는 해가 되고 누이는 달

이 되어 세상을 환하게 비춰주기로 했

이 되어 세상을 환하게 비춰주기로 했

대요. 엄마는 구름이 되어 하늘에서

대요. 엄마는 구름이 되어 하늘에서

오누이를 만났어요.

오누이를 만났어요.

★ 세계동화를 함께 써요

크기를 똑같이 맞춰서 쓰면 글씨가
더욱 바르고 예뻐 보일 거예요.

세계동화 〈미운 아기 오리〉

어느 날 미운 아기 오리는 호숫가에서

아름답게 헤엄치고 있는 백조들을 만

났어요.

'나도 저 백조들처럼 아름다웠으면!'

미운 아기 오리는 백조들에게 다가갔

미운 아기 오리는 백조들에게 다가갔

어요. 다른 오리들처럼 못생긴 자신을

어요. 다른 오리들처럼 못생긴 자신을

괴롭히지는 않을까 걱정하고 있을 때

괴롭히지는 않을까 걱정하고 있을 때

백조들이 말했어요.

백조들이 말했어요.

"얘, 너도 와서 함께 헤엄을 치자!"

"얘, 너도 와서 함께 헤엄을 치자!"

미운 아기 오리는 첨벙첨벙 호수로

들어갔어요. 바로 그때 호수에 비친

자신의 모습을 본 미운 아기 오리는 깜

짝 놀라고 말았답니다.

"나는 백조였어!"

기뻐서 날갯짓을 하는 미운 아기 오리

에게 백조들이 다가왔어요. 백조들은

미운 아기 오리를 환영해주었답니다.

미국 캔자스에 살고 있는 도로시네 집

이 어느 날 회오리바람에 휘말렸어요.

도로시는 강아지 토토와 함께 쿵 하고

낯선 벌판에 떨어졌답니다. 갑자기 나

타난 북쪽 나라의 요정과 사람들이 도

로시에게 감사의 인사를 했어요. 도로

로시에게 감사의 인사를 했어요. 도로

시의 집이 떨어지면서 사악한 동쪽 나

시의 집이 떨어지면서 사악한 동쪽 나

라의 마녀가 깔려 죽었기 때문이에요.

라의 마녀가 깔려 죽었기 때문이에요.

북쪽 나라의 요정은 마녀의 은색 구두

북쪽 나라의 요정은 마녀의 은색 구두

를 벗겨 도로시에게 선물했어요.

를 벗겨 도로시에게 선물했어요.

"저는 캔자스로 돌아가고 싶어요!"

도로시가 말했어요. 북쪽 나라의 요정은

에메랄드 성에 사는 위대한 마법사 오

즈에게 부탁하라고 알려줬어요.

도로시는 에메랄드 성으로 가는 길에

지혜로운 생각을 갖고 싶다는 허수아

비를 만났어요. 따뜻한 심장을 갖고

싶은 양철 나무꾼, 용기를 갖고 싶은

겁쟁이 사자도 만났답니다. 함께 힘을

합쳐 폭포를 건너고, 무서운 골짜기를

지나고, 서쪽 나라의 마녀를 물리쳤어

지나고, 서쪽 나라의 마녀를 물리쳤어

요. 허수아비는 지혜를, 양철 나무꾼

요. 허수아비는 지혜를, 양철 나무꾼

은 심장을, 사자는 용기를 얻었어요.

은 심장을, 사자는 용기를 얻었어요.

우여곡절 끝에 마법사 오즈를 찾아갔

우여곡절 끝에 마법사 오즈를 찾아갔

지만 도로시는 캔자스로 돌아갈 수 없

지만 도로시는 캔자스로 돌아갈 수 없

었어요.

"남쪽 나라의 마녀를 찾아가보세요.

돌아가는 방법을 알려줄 거예요."

실망한 도로시에게 에메랄드 성의 문

지기가 귀띔해줬어요.

허수아비, 양철 나무꾼, 사자와 힘을

모아 괴물이 나오는 숲을 통과한 도로

시는 드디어 남쪽 나라의 마녀를 만났

습니다.

"은색 구두의 뒤꿈치를 세 번 부딪치

면 원하는 곳으로 갈 수 있단다."

도로시는 친구들과 작별 인사를 하고,

남쪽 나라의 마녀가 알려준 대로 은색

구두의 뒤꿈치를 세 번 부딪쳤어요.

소원을 빌자 회오리바람이 불어왔답

니다. 감았던 눈을 살짝 뜨자 그토록

니다. 감았던 눈을 살짝 뜨자 그토록

돌아가고 싶었던 캔자스였어요!

돌아가고 싶었던 캔자스였어요!

나만의
예쁜 손글씨를
써요

독특하고 예쁜 손글씨를 써볼까요?

글씨 쓰기의 기본을 완벽하게 다졌으니 이제 다양한 글씨체도 배워봐요. 간단한 선이나 도형을 이용해 그림까지 함께 그리면 예쁜 카드로도 쓸 수 있답니다. 이 책에서 소개하지 않는 펜도 괜찮아요. 집에 있는 펜이나 색연필, 크레파스, 사인펜 등의 필기구를 사용해봐요. 어떤 필기구든 글씨를 재미있게 쓸 수 있어요!

★ 다양한 필기구를 만나요

연필 대신 자유롭게 필기구를 선택해요! 필기구의 특징을 보고 골라도 좋고, 마음이 가는 대로 골라도 좋아요. 꼭 똑같은 필기구가 아니어도 괜찮아요. 주변에 있는 볼펜이나 삼색펜 등을 사용해도 즐겁게 손글씨를 쓸 수 있답니다.

【색연필】
두툼하고 부드럽게 써져요. 손에 힘을 많이 주지 않아도 돼서 글씨 쓰기가 편해요.

162

【오일파스텔】
크레파스와 느낌이 비슷해요. 글씨를 쓰면 중간중간
하얗게 빈 공간들이 보이는 특징이 있어요.

【동아플러스펜&모나미플러스펜】
뾰족하고 얇은 글씨를 쓰기 좋아요. 펜 끝이 얇아서
손에 힘을 너무 많이 주면 안 돼요. 여러 회사에서
나오는 플러스펜이 있으니 마음에 드는 것을 골라서
사용해요.

【모나미붓펜】

스펀지 같은 느낌의 끝부분을 붓 모양으로 깎은 펜이에
요. 힘을 줘서 꾹꾹 누르면 두꺼운 글씨가 써져요.

【ZIG캘리그라피펜】

끝이 형광펜처럼 납작한 펜이에요. 펜을 쥔 방향에 따
라 얇은 글씨도, 굵은 글씨도 쓸 수 있어요.

【ZIG붓펜】

붓처럼 펜 끝이 털 모양으로 생겼어요. 힘을 많이 주면
글씨가 두꺼워지고, 힘을 적게 주면 글씨가 얇아져요.

【ZIG브러셔블마커】

가느다란 털을 모아 붓처럼 만든 펜이에요. 뽀족해 보이지만 펜 끝이 갈라지지 않고 부드럽게 써지며, 종이에 닿으면 촉촉하다는 느낌이 들어요.

【유성매직】

사각사각 소리가 나요. 펜 끝이 두꺼워서 글씨도 두툼해져요. 작은 글씨를 쓰고 싶을 때는 유성매직과 비슷한 사인펜이나 네임펜을 써도 좋아요.

【잉크펜】

부드럽고 몽글몽글한 잉크가 담긴 펜이에요. 부드럽게 잘 써지지만 잉크가 덜 말랐을 때 문지르면 글씨가 번질 수 있으니 주의해야 돼요.

★ 예쁜 글씨체로 한글을 써요

상황에 따라 어울리는 느낌으로 손글씨를 써볼까요? 나만의 개성이 담긴 글씨를 쓰는 일은 참 재미있어요. 아주 간단하게 이름과 학교, 학년을 쓰는 손글씨부터 한 줄짜리 메모나 친구 또는 부모님, 선생님께 드리는 글귀까지! 한글을 쓴 다음 예쁘게 꾸며서 카드나 엽서로 활용해도 좋답니다.

색연필 손글씨

친구야,
생일 축하해

친구야,
생일 축하해

엄마 아빠
사랑해요

엄마 아빠
사랑해요

오일파스텔 손글씨

알림장

🕐 3 월 2 일	선생님 확인		부모님 확인	
월 (화) 수 목 금				

① 수채화물감

② 받아쓰기확인

③ 일기쓰기

알림장

🕐 월 일	선생님 확인		부모님 확인	
월 화 수 목 금				

① 수채화물감

② 받아쓰기확인

③ 일기쓰기

171

- 3월 20일 날씨 맑음

- 2월 6일 3시 피아노 학원가기
 6시 저녁먹기

- 1학년 2반 9번

- 3월 20일 날씨 맑음

- 2월 6일 3시 피아노 학원가기
 6시 저녁먹기

- 1학년 2반 9번

엄마
아빠
사랑해요

엄마
아빠
사랑해요

우리집에
놀러와

우리집에
놀러와

친구야
생일축하해

선생님,
감사합니다

친구야
고마워

친구야
고마워

친구야
고마워

친구야
고마워

항상
건강하세요

친구야
미안해

친구야
미안해

① 준비물: 수채화 물감, 붓, 스케치북

② 받아쓰기 틀린 것 5번씩 연습하기

③ 오늘의 일기쓰기

① 준비물: 수채화 물감, 붓, 스케치북

② 받아쓰기 틀린 것 5번씩 연습하기

③ 오늘의 일기쓰기

① 준비물: 수채화 물감, 붓, 스케치북

② 받아쓰기 틀린 것 5번씩 연습하기

③ 오늘의 일기 쓰기

① 준비물: 수채화 물감, 붓, 스케치북

② 받아쓰기 틀린 것 5번씩 연습하기

③ 오늘의 일기 쓰기

★ 숫자와 알파벳을 예쁘게 써요

숫자나 알파벳을 예쁘게 써야 할 때도 종종 있죠. 친구에게 보내는 생일 초대장이나 알림장, 일기, 독후감에도 날짜를 숫자로 써요. 크리스마스 엽서를 보낼 때는 알파벳을 써도 멋져요! 그동안 연습해온 손글씨와 어울릴 수 있게 숫자와 알파벳을 예쁘게 써봐요. 여기서 사용한 펜은 ZIG캘리그라피펜과 ZIG브러셔블마커이지만 다른 펜을 사용해도 좋아요.

숫자 손글씨(ZIG캘리그라피펜)

1 2 3 4 5 6 7 8 9 0

3 x 3 = 9

5 x 5 = 25

1 2 3 4 5 6 7 8 9 0

3 x 3 = 9

5 x 5 = 25

Happy
Birthday

Happy
Birthday

Merry christmas

MERRY
CHRISTMAS

MERRY
CHRISTMAS

자유롭게
연습해요

- 부록 -

초등
바른 글씨 예쁜 글씨

초판 1쇄 발행 2021년 6월 16일
초판 2쇄 발행 2023년 3월 1일

지은이 설은향(캘리향)
펴낸이 김영조
콘텐츠기획팀 김희현
디자인팀 정지연
마케팅팀 김민수, 구예원
제작팀 김경묵
경영지원팀 정은진
펴낸곳 싸이프레스
주소 서울시 마포구 양화로7길 44, 3층
전화 (02)335-0385/0399
팩스 (02)335-0397
이메일 cypressbook1@naver.com
홈페이지 www.cypressbook.co.kr
블로그 blog.naver.com/cypressbook1
포스트 post.naver.com/cypressbook1
인스타그램 싸이프레스 @cypress_book
　　　　　 싸이클 @cycle_book
출판등록 2009년 11월 3일 제2010-000105호

ISBN 979-11-6032-128-9　63640

• 이 책은 저작권법에 따라 보호를 받는 저작물이므로 무단 전재 및 무단 복제를 금합니다.
• 책값은 뒤표지에 있습니다.
• 파본은 구입하신 곳에서 교환해 드립니다.
• 싸이프레스는 여러분의 소중한 원고를 기다립니다.